倉敷意匠
日常計畫

紙膠帶

CLASSIKY'S
WASHI PAPER
ADHESIVE TAPE

有限會社倉敷意匠計畫室──著　連雪雅──譯

專案策劃──日商PROP International CORP.公司

企劃採訪──林桂嵐

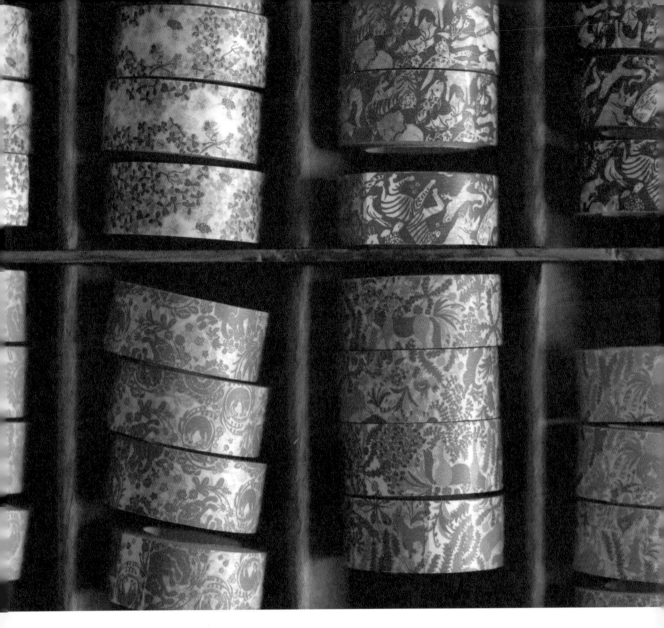

MASKING TAPE

紙膠帶

原本的紙膠帶是
避免油漆等弄髒作業區塊以外的地方
而黏貼的保護膠帶。
因為和紙獨特的透明感與美麗的色彩,
用手就能輕鬆撕取、撕除的方便性,
產生了許多新用途。

45028-01 紙膠帶　　　　　　**45022-01** 紙膠帶
格紋 1 卷（草綠）　　　　格紋 同色 8 卷入（草綠）

45028-02 紙膠帶　　　　　　**45022-02** 紙膠帶
格紋 1 卷（李色）　　　　格紋 同色 8 卷入（李色）

45028-03 紙膠帶　　　　　　**45022-03** 紙膠帶
格紋 1 卷（土耳其藍）　　格紋同色 8 卷入（土耳其藍）

Designer: classiky

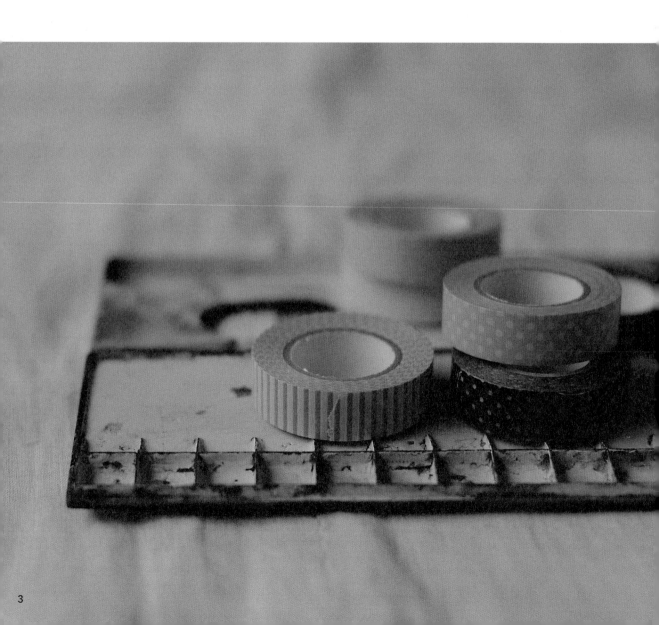

井上陽子的世界

CRAFT Log

區區一個小方盒卻有著
莫大的存在感，究竟是為什麼呢？
褪色、磨損，
經年累月逐漸美化的數種紙張
藉由井上小姐的雙手
挑選、裁切，
然後貼在盒子裡最適合的位置。
完成後四處分散的拼貼作品
一付很久以前就已經存在的模樣
開始靜靜地呼吸。

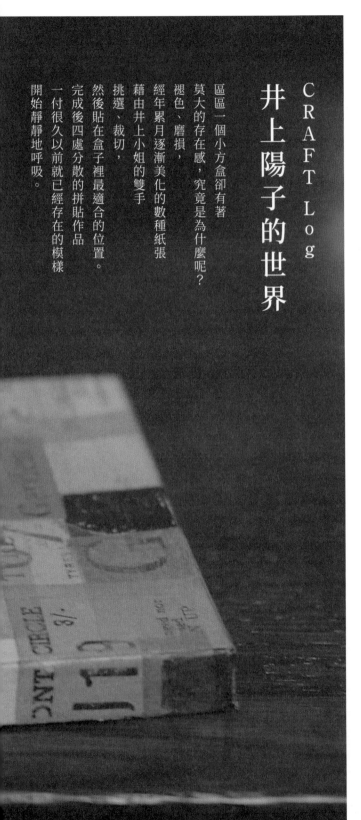

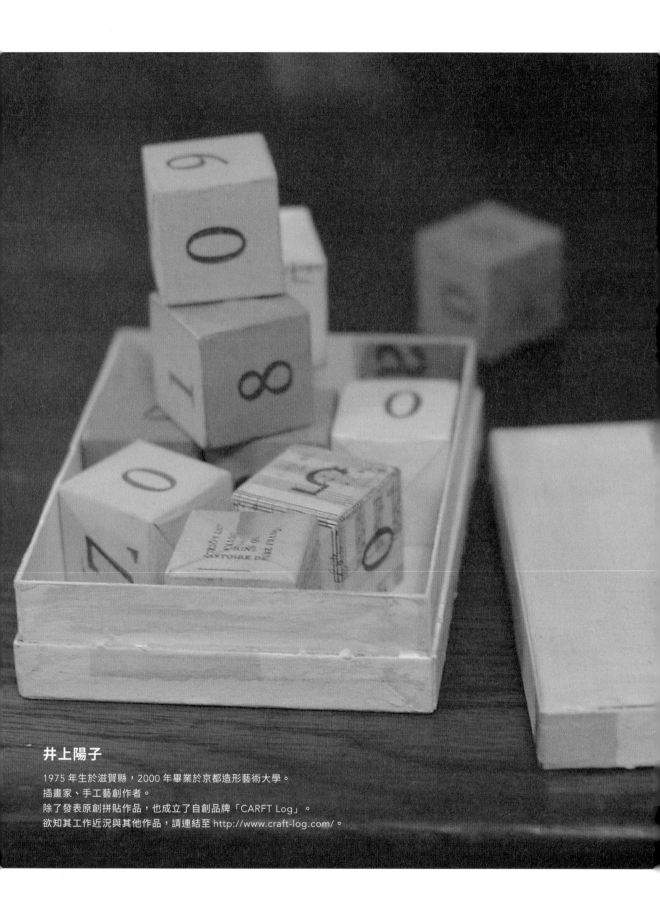

井上陽子

1975 年生於滋賀縣，2000 年畢業於京都造形藝術大學。
插畫家、手工藝創作者。
除了發表原創拼貼作品，也成立了自創品牌「CARFT Log」。
欲知其工作近況與其他作品，請連結至 http://www.craft-log.com/。

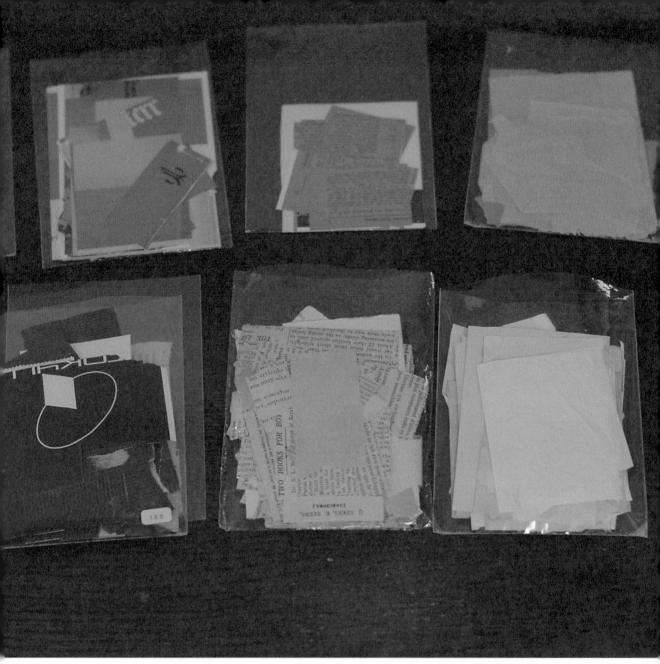

將舊書內頁或包裝紙、票券等紙張,依種類分類。井上小姐說「素材就是一切」,這些紙材靜待被眷顧的那天到來。

「YOKU MOKU」的餅乾空盒用英文報
紙與雜誌內頁拼貼,塗上亮光漆做成工具
箱。這個居然是她小學 6 年級時的作品。

打開抽屜，全都是紙。

無論前往某處或置身某處，持續在生活中尋找素材。

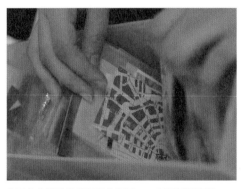

為了能夠隨時找到想用的素材，一定要好好整理。

顏料管也被拿來做拼貼。

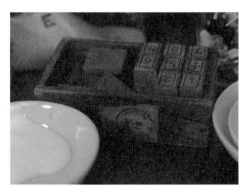

商品的數字印章就這樣擺著。

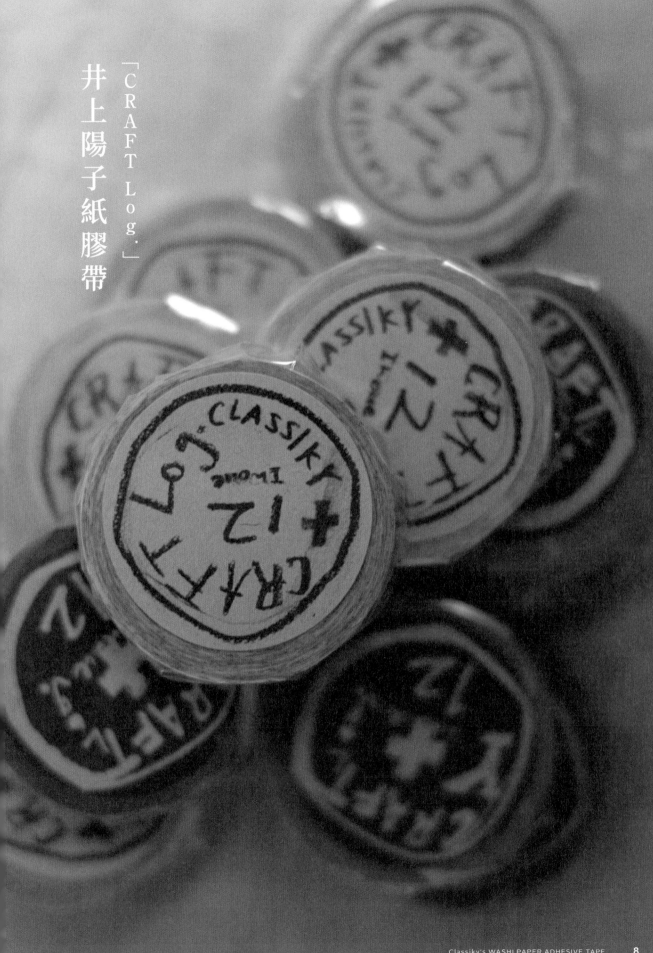

井上陽子紙膠帶「CRAFT Log.」

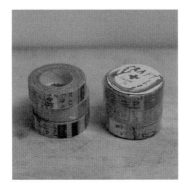

45204-01

塗鴉 A 紙膠帶 3 色組

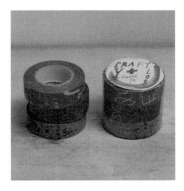

45204-02

塗鴉 B 紙膠帶 3 色組

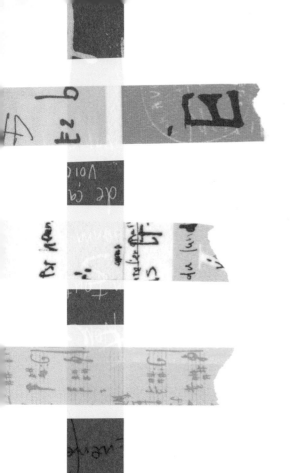

井上陽子小姐的手寫字拼貼
變成紙膠帶囉！
將原本頗大的拼貼作品
做成15ｍｍ寬、可隨意撕取的紙膠帶。
撕的位置創造出
截然不同的視覺效果。

④ 45203-04 塗鴉B
　紙膠帶1卷（藍）
　45205-04 塗鴉B
　紙膠帶同色8入（藍）

⑤ 45203-05 塗鴉B
　紙膠帶1卷（紅）
　45205-05 塗鴉B
　紙膠帶同色8入（紅）

⑥ 45203-06 塗鴉B
　紙膠帶1卷（焦糖色）
　45205-06 塗鴉B
　紙膠帶同色8入（焦糖色）

⑤

⑥

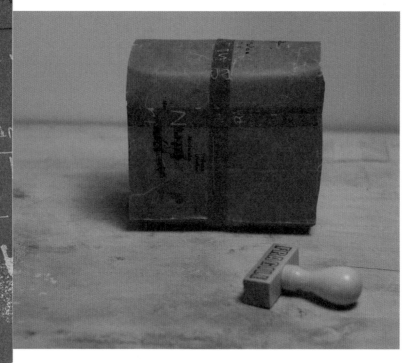

①

②

③

① 45203-01 塗鴉 A 紙膠帶 1 卷（灰藍）
　 45205-01 塗鴉 A 紙膠帶同色 8 入（灰藍）

② 45203-02 塗鴉 A 紙膠帶 1 卷（粉紅）
　 45205-02 塗鴉 A 紙膠帶同色 8 入（粉紅）

③ 45203-03 塗鴉 A　紙膠帶 1 卷（綠）
　 45205-03 塗鴉 A 紙膠帶同色 8 入（綠）

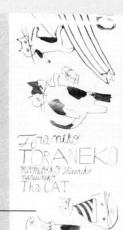

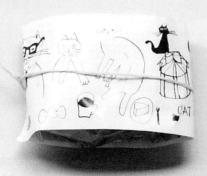

TORANEKO BONBON

虎斑貓蹦蹦／中西直子

牛皮紙膠帶

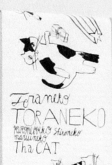

料理家中西直子經營一間
沒有固定店面的「旅行餐廳 虎斑貓蹦蹦」。
看了她的畫能夠使人露出微笑、心情平靜，進而充滿勇氣。
那些畫擁有讓每個人變幸福的正向力量。

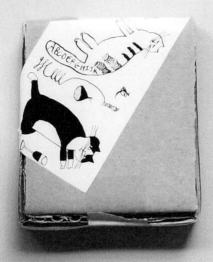

虎斑貓蹦蹦的
牛皮紙膠帶

旅行餐廳「虎斑貓蹦蹦」的負責人中西直子小姐，在其著作《記憶的 MonPetit》的開頭這麼寫道：

「地震發生至今兩星期了，什麼事都做不了，內心滿是歉意。地震後，我問朋友需要什麼幫助，朋友說『每天畫動物的畫寄給我』。於是，我決定慢慢去做自己做得到的事。

二〇一一年三月二七日一每天畫一張畫，被點綴其中的耀眼話語感動，或是被無意義的對話逗笑，進而深切感受到畫擁有的神奇力量。

倉敷意匠委託中西小姐為珐瑯便當盒畫了貓的插畫，當中皮紙膠帶更適合。

有許多沒用到的貓插畫，捨棄不用實在很可惜，於是決定做成打包膠帶。

比起一向受歡迎的紙膠帶，將物品裝箱，打包行李用的牛

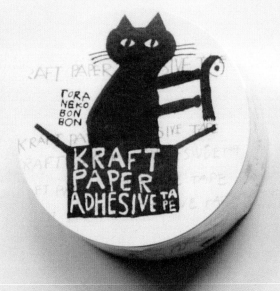

中西直子

1973 年生於高知縣的料理家。
創立「旅行餐廳 虎斑貓蹦蹦」。
《動物新聞》的總編兼發行人。

99204-01
虎斑貓蹦蹦 牛皮紙膠帶

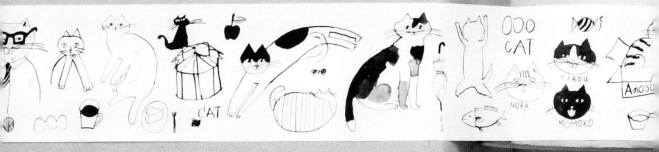

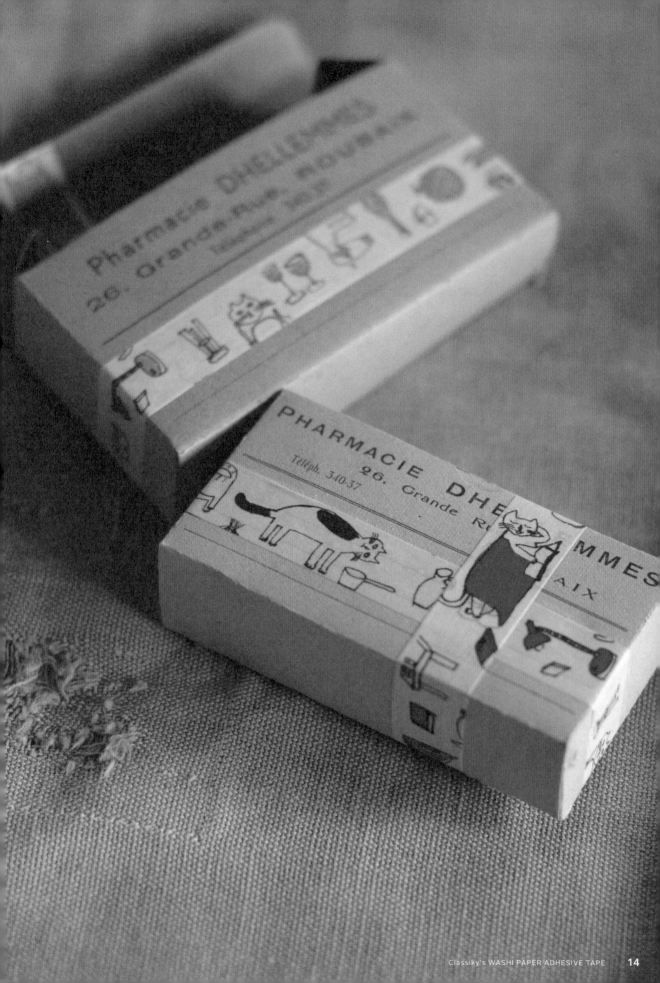

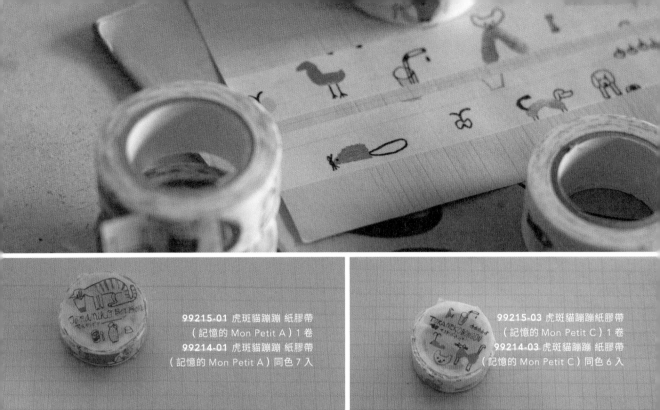

99215-01 虎斑貓蹦蹦 紙膠帶
（記憶的 Mon Petit A）1 卷
99214-01 虎斑貓蹦蹦 紙膠帶
（記憶的 Mon Petit A）同色 7 入

99215-03 虎斑貓蹦蹦紙膠帶
（記憶的 Mon Petit C）1 卷
99214-03 虎斑貓蹦蹦 紙膠帶
（記憶的 Mon Petit C）同色 6 入

99215-02 虎斑貓蹦蹦 紙膠帶
（記憶的 Mon Petit B）1 卷
99214-02 虎斑貓蹦蹦 紙膠帶
（記憶的 Mon Petit B）同色 7 入

99215-04 虎斑貓蹦蹦 紙膠帶
（記憶的 Mon Petit D）同色 6 入
99214-04 虎斑貓蹦蹦 紙膠帶
（記憶的 Mon Petit D）同色 6 入

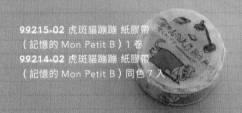

99216-01 虎斑貓蹦蹦 紙膠帶
（記憶的 Mon Petit A+B）2 色組

99216-02 虎斑貓蹦蹦 紙膠帶
（記憶的 Mon Petit C+D）2 色組

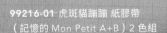

shunshun 的 素描

「就像在描繪風景似的，我只是想畫出原貌」shunshun 先生這麼說道。他稱自己的職業是素描家。

素描在字典裡的解釋是「平面描繪物體的形體、明暗等的美術製作技法或作品。法文是 dessin，英文是 drawing」。

既然素描是忠實描繪某個對象，shunshun 先生以鋼珠筆的單一線條畫出現場氣氛的畫，或許比較接近插畫。因為不是專業人士，不了解美術用語各自的原意，但插畫的作用不就是圖解題材包含的資訊，讓大眾容易理解的媒介。

不過，看了 shunshun 先生畫作的人都會不禁感受到，出現在眼前的並非圖解的資訊，而是畫家當時親眼見到的主觀空間。也就是說，他的畫不是一種媒介，而是畫家感動的投影。

shunshun 先生說他的工作是「坦率（素直）、樸實（素朴）且快速（素

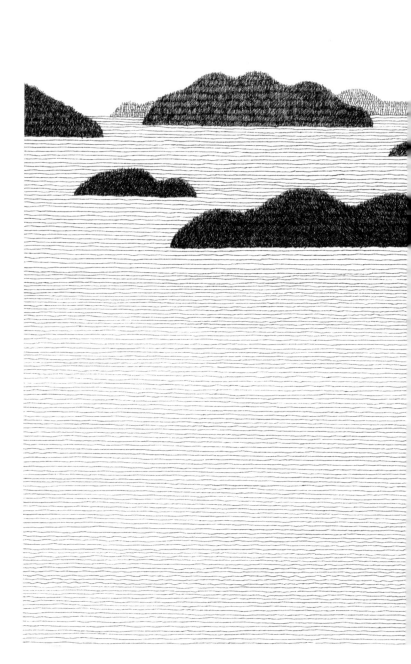

早く）描繪」，拿起紙筆「當場描繪」，無論時代如何進化，這是始終不變的原始行為，將臨場感描繪成畫，這才是「素描」最貼切的解釋。

將 shunshun 先生在過往旅途中擷取的風景做成 3 款紙膠帶。悄悄拿出紙膠帶的時候，那寧靜的素描令人心情平靜。

shunshun

素描家。
1978 年生於高知縣，長於東京。
2012 年從千葉縣移居至廣島縣。
由建築轉往繪畫的世界。
除了裝幀、廣告、雜誌等的插畫，也有從事量身訂做的現場繪圖，在日本各地舉辦作品展，創作活動多元。獨立製作的書籍有《主線 三十六的素描之旅》、《drawings 2013-2016》。

shunshun 紙膠帶

23202-02
shunshun 紙膠帶
雨 1 卷

23201-02
shunshun 紙膠帶
雨 同色 6 卷入

雨

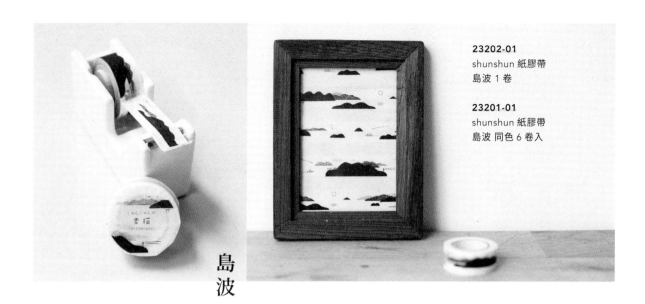

23202-01
shunshun 紙膠帶
島波 1 卷

23201-01
shunshun 紙膠帶
島波 同色 6 卷入

島波

23202-03
shunshun 紙膠帶
法國 1 卷

23201-03
shunshun 紙膠帶
法國 同色 6 卷入

法國

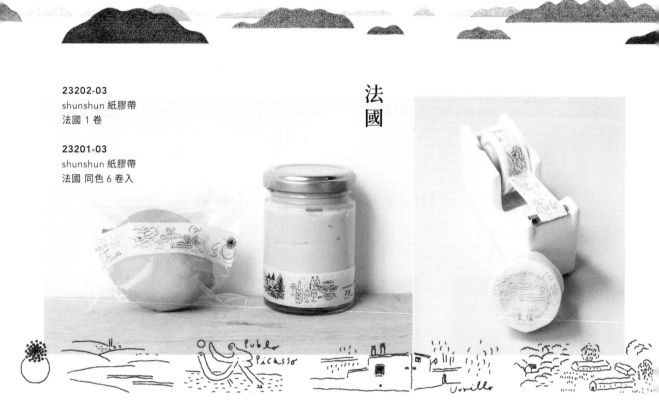

23203-01
shunshun 紙膠帶
島波＋雨＋法國 3 款組

Nancy Seki 紙膠帶

12131-03
Nancy Seki 紙膠帶
側手翻 1 卷（藍）

12130-03
Nancy Seki 紙膠帶
側手翻 同色 7 卷入（藍）

12131-02
Nancy Seki 紙膠帶
撐竿跳 1 卷（粉紅）

12130-02
Nancy Seki 紙膠帶
撐竿跳 同色 7 卷入（粉紅）

12131-01
Nancy Seki 紙膠帶
撐竿跳 1 卷（綠）

12130-01
Nancy Seki 紙膠帶
撐竿跳 同色 7 卷入（綠）

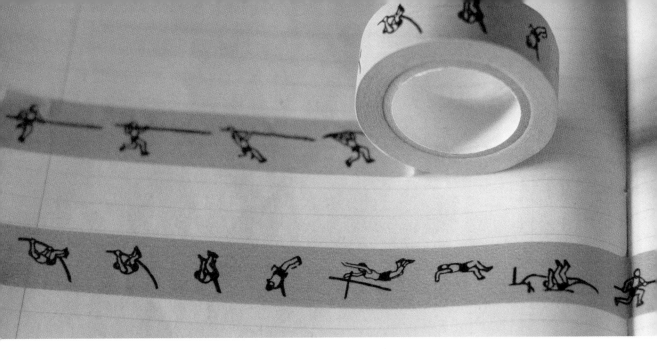

「側手翻」和「撐竿跳」的連續漫畫紙膠帶。

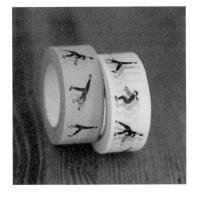

12132-02
Nancy Seki 紙膠帶
側手翻 2 色組

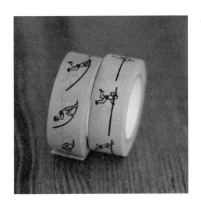

12132-01
Nancy Seki 紙膠帶
撐竿跳 2 色組

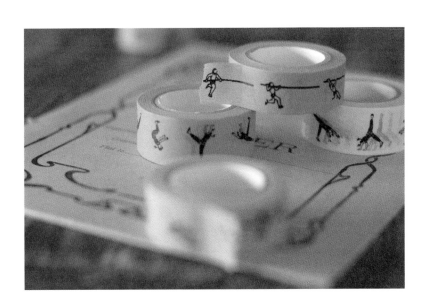

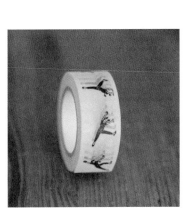

12131-04
Nancy Seki 紙膠帶
側手翻 1 卷（黃）

12130-04
Nancy Seki 紙膠帶
側手翻 同色 6 卷入（黃）

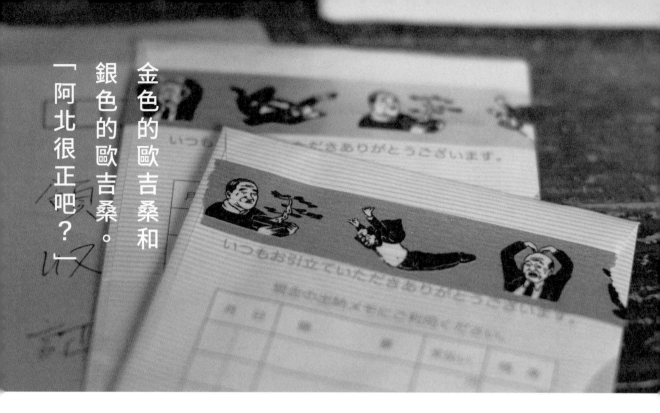

金色的歐吉桑和
銀色的歐吉桑。
「阿北很正吧？」

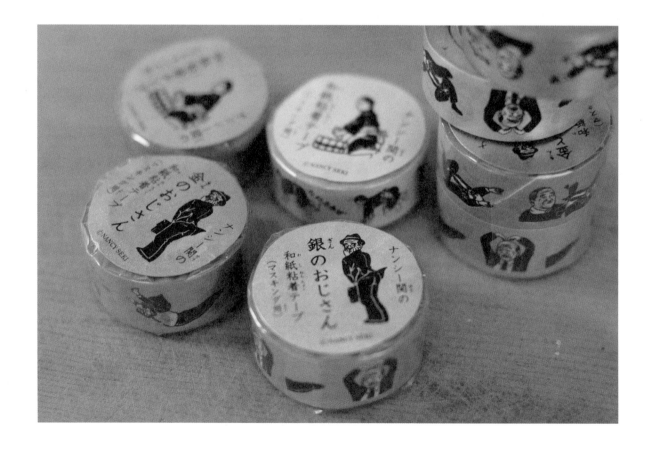

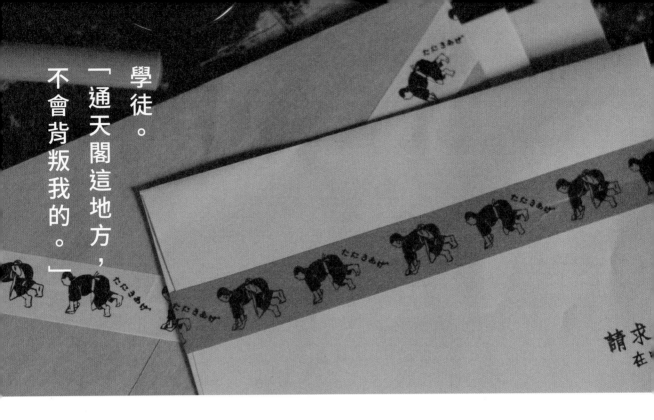

學徒。「通天閣這地方，不會背叛我的。」

12132-04
歐吉桑 2 色組

12131-08
歐吉桑 1 卷（銀）

12130-08
歐吉桑 同色 6 卷入（銀）

12131-07
歐吉桑 1 卷（金）

12130-07
歐吉桑 同色 6 卷入（金）

12132-03
學徒 2 色組

12131-06
學徒 1 卷（黃綠）

12130-06
學徒 同色 6 卷入（黃綠）

12131-05
學徒 1 卷（橘）

12130-05
學徒 同色 6 卷入（橘）

這樣的紙膠帶，你打算怎麼用？

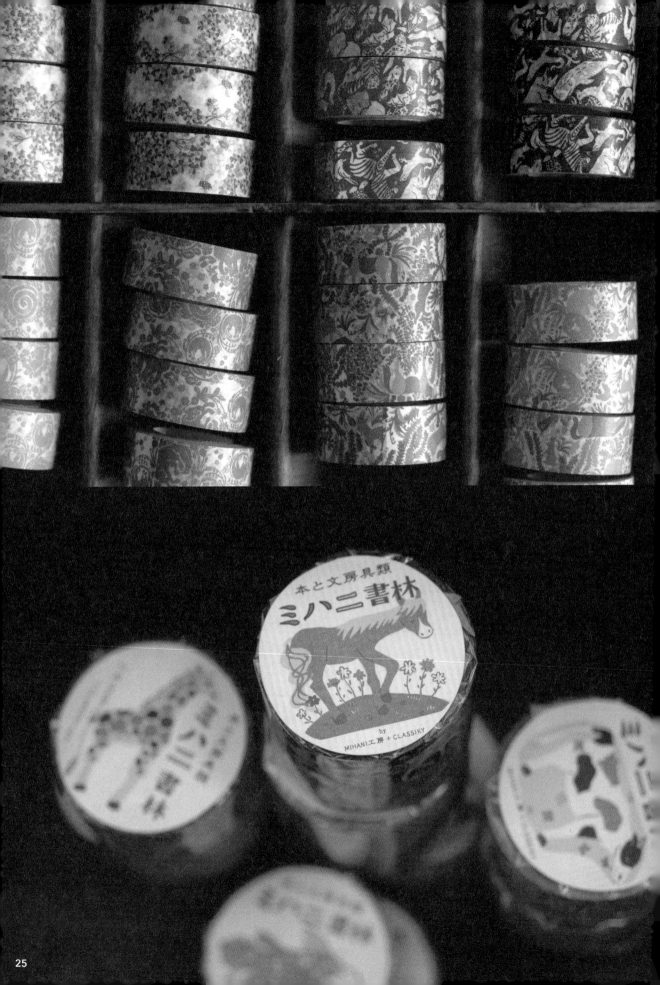

本と文房具類
ミハニ書林

by
MIHANI工房 + CLASSIKY

13101-05
酢漿草 1 卷（綠）

13100-05
酢漿草 同色 6 卷入（綠）

13101-06
酢漿草 1 卷（藍）

13100-06
酢漿草 同色 6 卷入（藍）

13101-03
伙伴 1 卷（藍）

13100-03
伙伴 同色 6 卷入（藍）

13101-04
伙伴 1 卷（橘）

13100-04
伙伴 同色 6 卷入（橘）

13101-01
牧場 1 卷（紫羅蘭）

13100-01
牧場 同色 6 卷入（紫羅蘭）

13101-02
牧場 1 卷（粉紅）

13100-02
牧場 同色 6 卷入（粉紅）

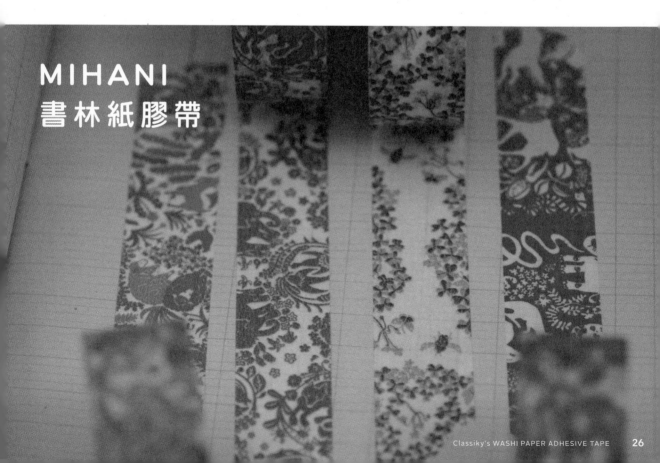

MIHANI
書林紙膠帶

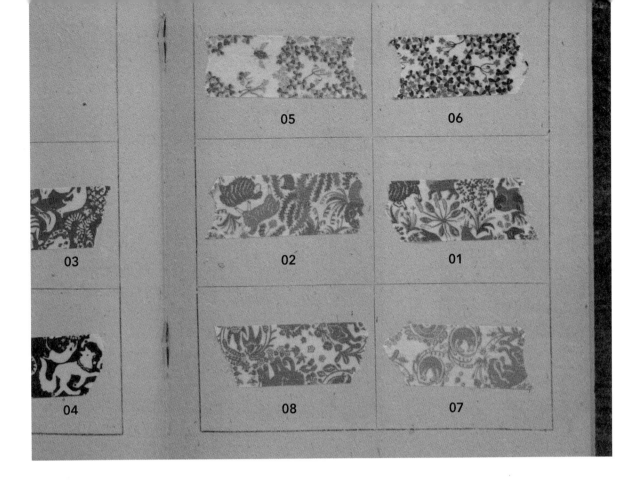

05

06

03

02

01

04

08

07

13102-03
酢漿草 2 色組

13102-01
牧場 2 色組

13102-04
花綵 2 色組

13102-02
伙伴 2 色組

13101-08
花綵 1 卷（灰）

13101-07
花綵 1 卷（粉紅）

13100-08
花綵 同色 6 卷入（灰）

13100-07
花綵 同色 6 卷入（粉紅）

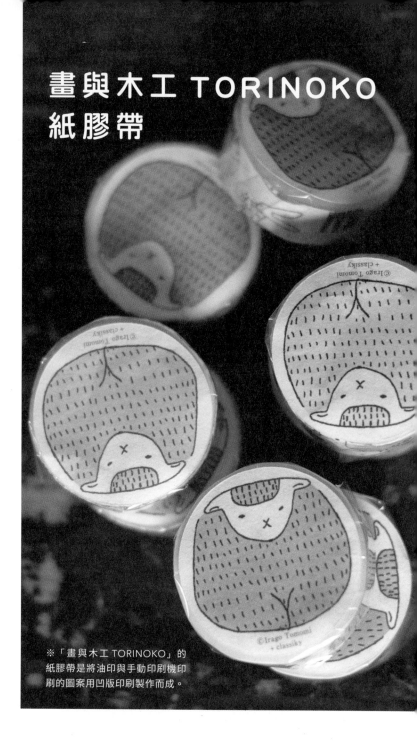

畫與木工 TORINOKO 紙膠帶

29926-01
野獸們 1 卷（藍）

29925-01
野獸們 同色 8 卷入（藍）

29926-02
野獸們 1 卷（綠）

29925-02
野獸們 同色 8 卷入（綠）

29926-03
蝴蝶 1 卷（紫）

29925-03
蝴蝶 同色 8 卷入（紫）

29926-04
蝴蝶 1 卷（粉紅）

29925-04
蝴蝶 同色 8 卷入（粉紅）

※「畫與木工 TORINOKO」的紙膠帶是將油印與手動印刷機印刷的圖案用凹版印刷製作而成。

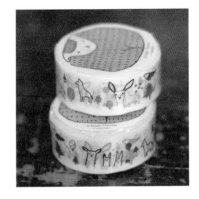

29926-05
森林 1 卷（黑）

29925-05
森林 同色 7 卷入（黑）

29926-06
森林 1 卷（胭脂紅）

29925-06
森林 同色 7 卷入（胭脂紅）

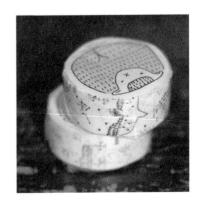

29926-07
星空 1 卷（黑）

29925-07
星空 同色 7 卷入（黑）

29926-08
星空 1 卷（藍）

29925-08
星空 同色 7 卷入（藍）

Classiky's
WASHI PAPER ADHESIVE TAPE
倉敷意匠紙膠帶

MASKING TAPE

Design	1 piece pack 單卷裝	Pack for business use 商用包裝
Shunshun 紙膠帶 設計師：shunshun		
	23202-01 shunshun 紙膠帶 島波／1 卷 寬 2cm，每卷 10m	23201-01 shunshun 紙膠帶 島波／同色 6 卷 寬 2cm，每卷 10m
	23202-02 shunshun 紙膠帶 雨／1 卷 寬 2cm，每卷 10m	23201-02 shunshun 紙膠帶 雨／同色 6 卷 寬 2cm，每卷 10m
	23202-03 shunshun 紙膠帶 法國／1 卷 寬 2cm，每卷 10m	23201-03 shunshun 紙膠帶 法國／同色 6 卷 寬 2cm，每卷 10m
Nancy Seki 紙膠帶 設計師：Nancy Seki		
	12131-01 Nancy Seki 紙膠帶 撐竿跳／1 卷（綠） 寬 1.7cm，每卷 10m	12131-01 Nancy Seki 紙膠帶 撐竿跳／同色 7 卷（綠） 寬 1.7cm，每卷 10m
	12131-02 Nancy Seki 紙膠帶 撐竿跳／1 卷（粉紅） 寬 1.7cm，每卷 10m	12130-02 Nancy Seki 紙膠帶 撐竿跳／同色 7 卷（粉紅） 寬 1.7cm，每卷 10m
	12131-03 Nancy Seki 紙膠帶 側手翻／1 卷（藍） 寬 2cm，每卷 10m	12130-03 Nancy Seki 紙膠帶 側手翻／同色 6 卷（藍） 寬 2cm，每卷 10m
	12131-04 Nancy Seki 紙膠帶 側手翻／1 卷（黃） 寬 2cm，每卷 10m	12130-04 Nancy Seki 紙膠帶 側手翻／同色 6 卷（黃） 寬 2cm，每卷 10m

Design	1 piece pack 單卷裝	Pack for business use 商用包裝
Nancy Seki 紙膠帶 設計師：Nancy Seki		
	12131-05 Nancy Seki 紙膠帶 學徒／1 卷（橘） 寬 1.7cm，每卷 10m	12130-05 Nancy Seki 紙膠帶 學徒／同色 7 卷（橘） 寬 1.7cm，每卷 10m
	12131-06 Nancy Seki 紙膠帶 學徒／1 卷（黃綠） 寬 1.7cm，每卷 10m	12130-06 Nancy Seki 紙膠帶 學徒／同色 7 卷（黃綠） 寬 1.7cm，每卷 10m
	12131-07 Nancy Seki 紙膠帶 歐吉桑／1 卷（金） 寬 2cm，每卷 10m	12130-07 Nancy Seki 紙膠帶 歐吉桑／同色 6 卷（金） 寬 2cm，每卷 10m
	12131-08 Nancy Seki 紙膠帶 歐吉桑／1 卷（銀） 寬 2cm，每卷 10m	12130-08 Nancy Seki 紙膠帶 歐吉桑／同色 6 卷（銀） 寬 2cm，每卷 10m
MIHANI 書林紙膠帶 設計師：Mihani Kobo		
	13101-01 MIHANI 書林紙膠帶 牧場／1 卷（紫羅蘭） 寬 2cm，每卷 10m	13100-01 MIHANI 書林紙膠帶 牧場／同色 6 卷（紫羅蘭） 寬 2cm，每卷 10m
	13101-02 MIHANI 書林紙膠帶 牧場／1 卷（粉紅） 寬 2cm，每卷 10m	13100-02 MIHANI 書林紙膠帶 牧場／同色 6 卷（紫羅蘭） 寬 2cm，每卷 10m
	13101-03 MIHANI 書林紙膠帶 伙伴／1 卷（藍） 寬 2cm，每卷 10m	13100-03 MIHANI 書林紙膠帶 伙伴／同色 6 卷（藍） 寬 2cm，每卷 10m
	13101-04 MIHANI 書林紙膠帶 伙伴／1 卷（橘） 寬 2cm，每卷 10m	13100-04 MIHANI 書林紙膠帶 伙伴／同色 6 卷（橘） 寬 2cm，每卷 10m

Design	1 piece pack 單卷裝	Pack for business use 商用包裝
MIHANI 書林紙膠帶 設計師：Mihani Kobo		
	13101-05 MIHANI 書林紙膠帶 酢漿草／1 卷（綠） 寬 2cm，每卷 10m	13100-05 MIHANI 書林紙膠帶 酢漿草／同色 6 卷（綠） 寬 2cm，每卷 10m
	13101-06 MIHANI 書林紙膠帶 酢漿草／1 卷（藍） 寬 2cm，每卷 10m	13100-06 MIHANI 書林紙膠帶 酢漿草／同色 6 卷（藍） 寬 2cm，每卷 10m
	13101-07 MIHANI 書林紙膠帶 花綵／1 卷（粉紅） 寬 2cm，每卷 10m	13100-07 MIHANI 書林紙膠帶 花綵／同色 6 卷（粉紅） 寬 2cm，每卷 10m
	13101-08 MIHANI 書林紙膠帶 花綵／1 卷（灰） 寬 2cm，每卷 10m	13100-08 MIHANI 書林紙膠帶 花綵／同色 6 卷（灰） 寬 2cm，每卷 10m
夜長堂紙膠帶 設計師：Yonagado		
	26338-04 夜長堂紙膠帶 芥子木偶／1 卷（灰） 寬 1.5cm，每卷 15m	26335-04 夜長堂紙膠帶 芥子木偶／同色 8 卷（灰） 寬 1.5cm，每卷 15m
	26338-05 夜長堂紙膠帶 芥子木偶／1 卷（粉紅） 寬 1.5cm，每卷 15m	26335-05 夜長堂紙膠帶 芥子木偶／同色 8 卷（粉紅） 寬 1.5cm，每卷 15m
	26338-06 夜長堂紙膠帶 芥子木偶／1 卷（駝） 寬 1.5cm，每卷 15m	26335-06 夜長堂紙膠帶 芥子木偶／同色 8 卷（駝） 寬 1.5cm，每卷 15m
	26338-10 夜長堂紙膠帶 蕾絲／1 卷（藍） 寬 1.5cm，每卷 15m	26335-10 夜長堂紙膠帶 蕾絲／同色 8 卷（藍） 寬 1.5cm，每卷 15m

Design	1 piece pack 單卷裝	Pack for business use 商用包裝
夜長堂紙膠帶 設計師：Yonagado		
	26338-11 夜長堂紙膠帶 蕾絲／1卷（紫） 寬 1.5cm，每卷 15m	26335-11 夜長堂紙膠帶 蕾絲／同色 8 卷（紫） 寬 1.5cm，每卷 15m
	26338-12 夜長堂紙膠帶 蕾絲／1卷（草綠） 寬 1.5cm，每卷 15m	26335-12 夜長堂紙膠帶 蕾絲／同色 8 卷（草綠） 寬 1.5cm，每卷 15m
點與線模樣製作所紙膠帶 設計師：Rieko Oka		
	26533-01 點與線模樣製作所紙膠帶 信鴿／1卷（藍） 寬 1.5cm，每卷 15m	26530-01 點與線模樣製作所紙膠帶 信鴿／同色 8 卷（藍） 寬 1.5cm，每卷 15m
	26533-02 點與線模樣製作所紙膠帶 信鴿／1卷（棕） 寬 1.5cm，每卷 15m	26530-02 點與線模樣製作所紙膠帶 信鴿／同色 8 卷（棕） 寬 1.5cm，每卷 15m
	26533-03 點與線模樣製作所紙膠帶 信鴿／1卷（胭脂紅） 寬 1.5cm，每卷 15m	26530-03 點與線模樣製作所紙膠帶 信鴿／同色 8 卷（胭脂紅） 寬 1.5cm，每卷 15m
	26533-04 點與線模樣製作所紙膠帶 小花園／1卷（綠） 寬 1.5cm，每卷 15m	26530-04 點與線模樣製作所紙膠帶 小花園／同色 8 卷（綠） 寬 1.5cm，每卷 15m
	26533-05 點與線模樣製作所紙膠帶 小花園／1卷（藍） 寬 1.5cm，每卷 15m	26530-05 點與線模樣製作所紙膠帶 小花園／同色 8 卷（藍） 寬 1.5cm，每卷 15m
	26533-06 點與線模樣製作所紙膠帶 小花園／1卷（米） 寬 1.5cm，每卷 15m	26530-06 點與線模樣製作所紙膠帶 小花園／同色 8 卷（米） 寬 1.5cm，每卷 15m
	26533-07 點與線模樣製作所紙膠帶 松鼠森林／1卷（海軍藍） 寬 1.5cm，每卷 15m	26530-07 點與線模樣製作所紙膠帶 松鼠森林／同色 8 卷（海軍藍） 寬 1.5cm，每卷 15m
	26533-08 點與線模樣製作所紙膠帶 松鼠森林／1卷（綠） 寬 1.5cm，每卷 15m	26530-08 點與線模樣製作所紙膠帶 松鼠森林／同色 8 卷（綠） 寬 1.5cm，每卷 15m

Design	1 piece pack 單卷裝	Pack for business use 商用包裝
點與線模樣製作所紙膠帶 設計師：Rieko Oka		
	26533-09 點與線模樣製作所紙膠帶 松鼠森林／1 卷（紅） 寬 1.5cm，每卷 15m	26530-09 點與線模樣製作所紙膠帶 松鼠森林／同色 8 卷（紅） 寬 1.5cm，每卷 15m
	26533-10 點與線模樣製作所紙膠帶 小花／1 卷（藍） 寬 1.5cm，每卷 15m	26530-10 點與線模樣製作所紙膠帶 小花／同色 8 卷（藍） 寬 1.5cm，每卷 15m
	26533-11 點與線模樣製作所紙膠帶 小花／1 卷（粉紅） 寬 1.5cm，每卷 15m	26530-11 點與線模樣製作所紙膠帶 小花／同色 8 卷（粉紅） 寬 1.5cm，每卷 15m
	26533-12 點與線模樣製作所紙膠帶 小花／1 卷（米） 寬 1.5cm，每卷 15m	26530-12 點與線模樣製作所紙膠帶 小花／同色 8 卷（米） 寬 1.5cm，每卷 15m
	26534-01 點與線模樣製作所紙膠帶 紫陽花／1 卷（紫紅） 寬 1.5cm，每卷 10m	26535-01 點與線模樣製作所紙膠帶 紫陽花／同色 8 卷（紫紅） 寬 1.5cm，每卷 10m
	26534-02 點與線模樣製作所紙膠帶 紫陽花／1 卷（摩卡棕） 寬 1.5cm，每卷 10m	26535-02 點與線模樣製作所紙膠帶 紫陽花／同色 8 卷（摩卡棕） 寬 1.5cm，每卷 10m
	26534-03 點與線模樣製作所紙膠帶 紫陽花／1 卷（芥末黃） 寬 1.5cm，每卷 10m	26535-03 點與線模樣製作所紙膠帶 紫陽花／同色 8 卷（芥末黃） 寬 1.5cm，每卷 10m
	26534-04 點與線模樣製作所紙膠帶 樹叢／1 卷（藍） 寬 1.5cm，每卷 10m	26535-04 點與線模樣製作所紙膠帶 樹叢／同色 8 卷（藍） 寬 1.5cm，每卷 10m
	26534-05 點與線模樣製作所紙膠帶 樹叢／1 卷（粉紅） 寬 1.5cm，每卷 10m	26535-05 點與線模樣製作所紙膠帶 樹叢／同色 8 卷（粉紅） 寬 1.5cm，每卷 10m
	26534-06 點與線模樣製作所紙膠帶 樹叢／1 卷（綠） 寬 1.5cm，每卷 10m	26535-06 點與線模樣製作所紙膠帶 樹叢／同色 8 卷（綠） 寬 1.5cm，每卷 10m

Design	1 piece pack 單卷裝	Pack for business use 商用包裝
畫與木工 TORINOKO 紙膠帶 設計師：Tomomi Irago		
	29926-01 畫與木工 TORINOKO 紙膠帶 野獸們／1 卷（藍） 寬 1.5cm，每卷 10m	29925-01 畫與木工 TORINOKO 紙膠帶 野獸們／同色 8 卷（藍） 寬 1.5cm，每卷 10m
	29926-02 畫與木工 TORINOKO 紙膠帶 野獸們／1 卷（綠） 寬 1.5cm，每卷 10m	29925-02 畫與木工 TORINOKO 紙膠帶 野獸們／同色 8 卷（綠） 寬 1.5cm，每卷 10m
	29926-03 畫與木工 TORINOKO 紙膠帶 蝴蝶／1 卷（紫） 寬 1.5cm，每卷 10m	29925-03 畫與木工 TORINOKO 紙膠帶 蝴蝶／同色 8 卷（紫） 寬 1.5cm，每卷 10m
	29926-04 畫與木工 TORINOKO 紙膠帶 蝴蝶／1 卷（粉紅） 寬 1.5cm，每卷 10m	29925-04 畫與木工 TORINOKO 紙膠帶 蝴蝶／同色 8 卷（粉紅） 寬 1.5cm，每卷 10m
	29926-05 畫與木工 TORINOKO 紙膠帶 森林／1 卷（黑） 寬 1.8cm，每卷 10m	29925-05 畫與木工 TORINOKO 紙膠帶 森林／同色 7 卷（黑） 寬 1.8cm，每卷 10m
	29926-06 畫與木工 TORINOKO 紙膠帶 森林／1 卷（胭脂紅） 寬 1.8cm，每卷 10m	29925-06 畫與木工 TORINOKO 紙膠帶 森林／同色 7 卷（胭脂紅） 寬 1.8cm，每卷 10m
	29926-07 畫與木工 TORINOKO 紙膠帶 星空／1 卷（黑） 寬 1.8cm，每卷 10m	29925-07 畫與木工 TORINOKO 紙膠帶 星空／同色 7 卷（黑） 寬 1.8cm，每卷 10m
	29926-08 畫與木工 TORINOKO 紙膠帶 星空／1 卷（藍） 寬 1.8cm，每卷 10m	29925-08 畫與木工 TORINOKO 紙膠帶 星空／同色 7 卷（藍） 寬 1.8cm，每卷 10m

Design	1 piece pack 單卷裝	Pack for business use 商用包裝
倉敷意匠紙膠帶 設計師：Classiky		
	45019-11 紙膠帶 方格／12mm 1 卷（藍） 寬 1.2cm，每卷 10m	**45024-11** 紙膠帶 方格／12mm 同色 10 卷（藍） 寬 1.2cm，每卷 10m
	45019-12 紙膠帶 方格／12mm 1 卷（綠） 寬 1.2cm，每卷 10m	**45024-12** 紙膠帶 方格／12mm 同色 10 卷（綠） 寬 1.2cm，每卷 10m
	45019-13 紙膠帶 方格／12mm 1 卷（栗） 寬 1.2cm，每卷 10m	**45024-13** 紙膠帶 方格／12mm 同色 10 卷（栗） 寬 1.2cm，每卷 10m
	45019-14 紙膠帶 方格／18mm 1 卷（藍） 寬 1.8cm，每卷 10m	**45024-14** 紙膠帶 方格／18mm 同色 7 卷（藍） 寬 1.8cm，每卷 10m
	45019-15 紙膠帶 方格／18mm 1 卷（綠） 寬 1.8cm，每卷 10m	**45024-15** 紙膠帶 方格／18mm 同色 7 卷（綠） 寬 1.8cm，每卷 10m
	45019-16 紙膠帶 方格／18mm 1 卷（栗） 寬 1.8cm，每卷 10m	**45024-16** 紙膠帶 方格／18mm 同色 7 卷（栗） 寬 1.8cm，每卷 10m
	45019-17 紙膠帶 方格／45mm 1 卷（藍） 寬 4.5cm，每卷 10m	**45024-17** 紙膠帶 方格／45mm 同色 2 卷（藍） 寬 4.5cm，每卷 10m

Design	1 piece pack 單卷裝	Pack for business use 商用包裝
倉敷意匠紙膠帶 設計師：Classiky		
	45019-18 紙膠帶 方格／45mm 1 卷（綠） 寬 4.5cm，每卷 10m	45024-18 紙膠帶 方格／45mm 同色 2 卷（綠） 寬 4.5cm，每卷 10m
	45019-19 紙膠帶 方格／45mm 1 卷（栗） 寬 4.5cm，每卷 10m	45024-19 紙膠帶 方格／45mm 同色 2 卷（栗） 寬 4.5cm，每卷 10m
	45028-01 紙膠帶 格紋／1 卷（草綠） 寬 1.5cm，每卷 15m	45022-01 紙膠帶 格紋／同色 8 卷（草綠） 寬 1.5cm，每卷 15m
	45028-02 紙膠帶 格紋／1 卷（李色） 寬 1.5cm，每卷 15m	45022-02 紙膠帶 格紋／同色 8 卷（李色） 寬 1.5cm，每卷 15m
	45028-03 紙膠帶 格紋／1 卷（土耳其藍） 寬 1.5cm，每卷 15m	45022-03 紙膠帶 格紋／同色 8 卷（土耳其藍） 寬 1.5cm，每卷 15m
	45028-04 紙膠帶 小點點／1 卷（草綠） 寬 1.5cm，每卷 15m	45022-04 紙膠帶 小點點／同色 8 卷（草綠） 寬 1.5cm，每卷 15m

Design	1 piece pack 單卷裝	Pack for business use 商用包裝
倉敷意匠紙膠帶 設計師：Classiky		
	45028-05 紙膠帶 小點點／1 卷（草綠） 寬 1.5cm，每卷 15m	45022-05 紙膠帶 小點點／同色 8 卷（草綠） 寬 1.5cm，每卷 15m
	45028-06 紙膠帶 小點點／1 卷（海軍藍） 寬 1.5cm，每卷 15m	45022-06 紙膠帶 小點點／同色 8 卷（海軍藍） 寬 1.5cm，每卷 15m
	45028-07 紙膠帶 點點／1 卷（淺綠） 寬 1.5cm，每卷 15m	45022-07 紙膠帶 點點／同色 8 卷（淺綠） 寬 1.5cm，每卷 15m
	45028-08 紙膠帶 點點／1 卷（淺藍） 寬 1.5cm，每卷 15m	45022-08 紙膠帶 點點／同色 8 卷（淺藍） 寬 1.5cm，每卷 15m
	45028-09 紙膠帶 點點／1 卷（鮭魚粉） 寬 1.5cm，每卷 15m	45022-09 紙膠帶 點點／同色 8 卷（鮭魚粉） 寬 1.5cm，每卷 15m
	45028-10 紙膠帶 直條紋／1 卷（青瓷） 寬 1.5cm，每卷 15m	45022-10 紙膠帶 直條紋／同色 8 卷（青瓷） 寬 1.5cm，每卷 15m
	45028-11 紙膠帶 直條紋／1 卷（玫瑰粉） 寬 1.5cm，每卷 15m	45022-11 紙膠帶 直條紋／同色 8 卷（玫瑰粉） 寬 1.5cm，每卷 15m
	45028-12 紙膠帶 直條紋／1 卷（核桃） 寬 1.5cm，每卷 15m	45022-12 紙膠帶 直條紋／同色 8 卷（核桃） 寬 1.5cm，每卷 15m
		45025-01 紙膠帶 格紋／13mm 同色 9 卷（天空藍） 寬 1.3cm，每卷 15m
		45025-02 紙膠帶 格紋／13mm 同色 9 卷（黃綠） 寬 1.3cm，每卷 15m

Design	1 piece pack 單卷裝	Pack for business use 商用包裝
倉敷意匠紙膠帶 設計師：Classiky		
		45025-03 紙膠帶 格紋／13mm 同色 9 卷（灰） 寬 1.3cm，每卷 15m
		45025-04 紙膠帶 小點點／13mm 同色 9 卷（水縹） 寬 1.3cm，每卷 15m
		45025-05 紙膠帶 小點點／13mm 同色 9 卷（苔綠） 寬 1.3cm，每卷 15m
		45025-06 紙膠帶 小點點／13mm 同色 9 卷（櫻鼠） 寬 1.3cm，每卷 15m
		45025-07 紙膠帶 點點／13mm 同色 9 卷（水藍） 寬 1.3cm，每卷 15m
		45025-08 紙膠帶 點點／13mm 同色 9 卷（裏葉） 寬 1.3cm，每卷 15m
		45025-09 紙膠帶 點點／13mm 同色 9 卷（灰櫻） 寬 1.3cm，每卷 15m
		45025-10 紙膠帶 直條紋／13mm 同色 9 卷（灰櫻） 寬 1.3cm，每卷 15m
		45025-11 紙膠帶 直條紋／13mm 同色 9 卷（蒸栗子） 寬 1.3cm，每卷 15m
		45025-12 紙膠帶 直條紋／13mm 同色 9 卷（銀鼠） 寬 1.3cm，每卷 15m

Design	1 piece pack 單卷裝	Pack for business use 商用包裝
井上陽子紙膠帶 設計師：Yoko Inoue		
		45201-01 井上陽子紙膠帶 星期日／同色 8 卷（綠） 寬 1.5cm，每卷 15m
		45201-02 井上陽子紙膠帶 星期一／同色 8 卷（米） 寬 1.5cm，每卷 15m
		45201-03 井上陽子紙膠帶 星期／同色 8 卷（煙燻粉） 寬 1.5cm，每卷 15m
		45201-04 井上陽子紙膠帶 數字／同色 8 卷（藍） 寬 1.5cm，每卷 15m
		45201-05 井上陽子紙膠帶 數字／同色 8 卷（棕） 寬 1.5cm，每卷 15m
		45201-06 井上陽子紙膠帶 數字／同色 8 卷（酒紅） 寬 1.5cm，每卷 15m
		45201-07 井上陽子紙膠帶 拼貼／同色 8 卷（藍） 寬 1.5cm，每卷 15m
		45201-08 井上陽子紙膠帶 拼貼／同色 8 卷（棕） 寬 1.5cm，每卷 15m
		45201-09 井上陽子紙膠帶 拼貼／同色 8 卷（綠） 寬 1.5cm，每卷 15m
		45201-16 井上陽子紙膠帶 舊書／10mm 同色 12 卷（藍） 寬 1cm，每卷 15m
		45201-17 井上陽子紙膠帶 舊書／10mm 同色 12 卷（棕） 寬 1cm，每卷 15m

Design	1 piece pack 單卷裝	Pack for business use 商用包裝
井上陽子紙膠帶 設計師：Yoko Inoue		
		45201-18 井上陽子紙膠帶 舊書／10mm 同色 12 卷（灰） 寬 1cm，每卷 15m
	45206-19 井上陽子紙膠帶 舊書／15mm 1 卷（藍） 寬 1.5cm，每卷 15m	45201-19 井上陽子紙膠帶 舊書／15mm 同色 8 卷（藍） 寬 1.5cm，每卷 15m
	45206-20 井上陽子紙膠帶 舊書／15mm 1 卷（棕） 寬 1.5cm，每卷 15m	45201-20 井上陽子紙膠帶 舊書／15mm 同色 8 卷（棕） 寬 1.5cm，每卷 15m
	45206-21 井上陽子紙膠帶 舊書／15mm 1 卷（灰） 寬 1.5cm，每卷 15m	45201-21 井上陽子紙膠帶 舊書／15mm 同色 8 卷（灰） 寬 1.5cm，每卷 15m
	45203-01 井上陽子紙膠帶 塗鴉／A 1 卷（薩克斯藍） 寬 1.5cm，每卷 15m	45205-01 井上陽子紙膠帶 塗鴉 A／同色 8 卷（薩克斯藍） 寬 1.5cm，每卷 15m
	45203-02 井上陽子紙膠帶 塗鴉／A 1 卷（粉紅） 寬 1.5cm，每卷 15m	45205-02 井上陽子紙膠帶 塗鴉 A／同色 8 卷（粉紅） 寬 1.5cm，每卷 15m
	45203-03 井上陽子紙膠帶 塗鴉／A 1 卷（綠） 寬 1.5cm，每卷 15m	45205-03 井上陽子紙膠帶 塗鴉 A／同色 8 卷（綠） 寬 1.5cm，每卷 15m
	45203-04 井上陽子紙膠帶 塗鴉／B 1 卷（藍） 寬 1.5cm，每卷 15m	45205-04 井上陽子紙膠帶 塗鴉 B／同色 8 卷（藍） 寬 1.5cm，每卷 15m
	45203-05 井上陽子紙膠帶 塗鴉／B 1 卷（紅） 寬 1.5cm，每卷 15m	45205-05 井上陽子紙膠帶 塗鴉 B／同色 8 卷（紅） 寬 1.5cm，每卷 15m
	45203-06 井上陽子紙膠帶 塗鴉／B 1 卷（駝） 寬 1.5cm，每卷 15m	45205-06 井上陽子紙膠帶 塗鴉 B／同色 8 卷（駝） 寬 1.5cm，每卷 15m

Design	1 piece pack 單卷裝	Pack for business use 商用包裝
關美穗子紙膠帶 設計師：Mihoko Seki		
		45321-19 關美穗子紙膠帶／條紋格子圓點 8mm 同色 15 卷（灰） 寬 0.8cm，每卷 15m
		45321-20 關美穗子紙膠帶／條紋格子圓點 8mm 同色 15 卷（煙燻粉） 寬 0.8cm，每卷 15m
		45321-21 關美穗子紙膠帶／條紋格子圓點 8mm 同色 15 卷（芥末黃） 寬 0.8cm，每卷 15m
		45321-22 關美穗子紙膠帶／條紋格子圓點 15mm 同色 8 卷（灰） 寬 1.5cm，每卷 15m
		45321-23 關美穗子紙膠帶／條紋格子圓點 15mm 同色 8 卷（煙燻粉） 寬 1.5cm，每卷 15m
		45321-24 關美穗子紙膠帶／條紋格子圓點 15mm 同色 8 卷（芥末黃） 寬 1.5cm，每卷 15m

Design		Assortment packing 組合包裝
關美穗子紙膠帶 設計師：Mihoko Seki		
		45322-07 關美穗子紙膠帶 條紋格子圓點／8mm 三色組 寬 0.8cm，每卷 15m
		45322-08 關美穗子紙膠帶 條紋格子圓點／15mm 三色組 寬 1.5cm，每卷 15m
Shunshun 紙膠帶 設計師：shunshun		
		23203-01 shunshun 紙膠帶 島波＋雨＋法國／三種組合 寬 2cm，每卷 10m

Design	Assortment packing 組合包裝
Nancy Seki 紙膠帶 設計師：Nancy Seki	
	12132-01 Nancy Seki 紙膠帶 撐竿跳／二色組 寬 1.7cm，每卷 10m
	12130-05 Nancy Seki 紙膠帶 側手翻／二色組 寬 1.7cm，每卷 10m
	12130-05 Nancy Seki 紙膠帶 學徒／二色組 寬 1.7cm，每卷 10m
	12130-05 Nancy Seki 紙膠帶 歐吉桑／同色 7 卷（橘） 寬 1.7cm，每卷 10m
MIHANI 書林紙膠帶 設計師：Mihani Kobo	
	13102-01 MIHANI 書林紙膠帶 牧場 二色組 寬 2cm，每卷 10m
	13102-02 MIHANI 書林紙膠帶 伙伴／二色組 寬 2cm，每卷 10m
	13102-03 MIHANI 書林紙膠帶 酢漿草／二色組 寬 2cm，每卷 10m
	13102-04 MIHANI 書林紙膠帶 花綵／二色組 寬 2cm，每卷 10m

Design	Assortment packing 組合包裝
點與線模樣製作所紙膠帶 設計師：Rieko Oka	
	26532-01 點與線模樣製作所紙膠帶 信鴿＋小花園／二種組合 (A) 附對折卡片 寬 1.5cm，每卷 15m
	26532-02 點與線模樣製作所紙膠帶 信鴿＋小花園／二種組合 (B) 附對折卡片 寬 1.5cm，每卷 15m
	26532-03 點與線模樣製作所紙膠帶 信鴿＋小花園／二種組合 (C) 附對折卡片 寬 1.5cm，每卷 15m
	26532-04 點與線模樣製作所紙膠帶 松鼠森林＋小花／二種組合 (D) 附對折卡片 寬 1.5cm，每卷 15m
	26532-05 點與線模樣製作所紙膠帶 松鼠森林＋小花／二種組合 (E) 附對折卡片 寬 1.5cm，每卷 15m
	26532-06 點與線模樣製作所紙膠帶 松鼠森林＋小花／二種組合 (F) 附對折卡片 寬 1.5cm，每卷 15m
	26531-01 點與線模樣製作所紙膠帶 信鴿／三色組 寬 1.5cm，每卷 15m
	26531-02 點與線模樣製作所紙膠帶 小花園／三色組 寬 1.5cm，每卷 15m
	26531-03 點與線模樣製作所紙膠帶 松鼠森林／三色組 寬 1.5cm，每卷 15m
	26531-04 點與線模樣製作所紙膠帶 小花／三色組 寬 1.5cm，每卷 15m

Design	Assortment packing 組合包裝
點與線模樣製作所紙膠帶 設計師：Rieko Oka	
	26536-01 點與線模樣製作所紙膠帶 紫陽花／三色組 寬 1.5cm，每卷 15m
	26536-02 點與線模樣製作所紙膠帶 樹叢／三色組 寬 1.5cm，每卷 15m
夜長堂紙膠帶 設計師：Yonagado	
	26336-02 夜長堂紙膠帶 芥子木偶／三色組 寬 1.5cm，每卷 15m
	26336-04 夜長堂紙膠帶 蕾絲／三色組 寬 1.5cm，每卷 15m
畫與木工 TORINOKO 紙膠帶 設計師：Tomomi Irago	
	29927-01 畫與木工 TORINOKO 紙膠帶 野獸們＋星空／兩種組合 (A) 野獸們寬 1.5cm，星空寬 1.8cm， 每卷 10m
	29927-02 畫與木工 TORINOKO 紙膠帶 野獸們＋星空／兩種組合 (B) 野獸們寬 1.5cm，星空寬 1.8cm， 每卷 10m
	29927-03 畫與木工 TORINOKO 紙膠帶 森林＋蝴蝶／兩種組合 (A) 森林寬 1.8cm，蝴蝶寬 1.5cm， 每卷 10m
	29927-04 畫與木工 TORINOKO 紙膠帶 森林＋蝴蝶／兩種組合 (B) 森林寬 1.8cm，蝴蝶寬 1.5cm， 每卷 10m

Design	Assortment packing 組合包裝
倉敷意匠紙膠帶 設計師：Classiky	
	45012-01 紙膠帶 格紋／三色組 寬 1.5cm，每卷 15m
	45012-02 紙膠帶 小點點／三色組 寬 1.5cm，每卷 15m
	45012-03 紙膠帶 點點／三色組 寬 1.5cm，每卷 15m
	45012-04 紙膠帶 直條紋／三色組 寬 1.5cm，每卷 15m
	45018-01 紙膠帶 方格／12mm 三色組 寬 1.2cm，每卷 10m
	45018-02 紙膠帶 方格／18mm 三色組 寬 1.8cm，每卷 10m
	45026-01 紙膠帶 格紋／13mm 三色組 寬 1.3cm，每卷 15m
	45026-02 紙膠帶 小點點／13mm 三色組 寬 1.3cm，每卷 15m
	45026-03 紙膠帶 點點／13mm 三色組 寬 1.3cm，每卷 15m
	45026-04 紙膠帶 直條紋／13mm 三色組 寬 1.3cm，每卷 15m

Design	Assortment packing 組合包裝
倉敷意匠紙膠帶 設計師：Classiky	
	45027-01 紙膠帶 格紋＋小點點＋點點＋直條紋／四種組合（藍） 寬 1.3cm，每卷 15m
	45027-02 紙膠帶 格紋＋小點點＋點點＋直條紋／四種組合（綠） 寬 1.3cm，每卷 15m
	45027-03 紙膠帶 格紋＋小點點＋點點＋直條紋／四種組合（灰） 寬 1.3cm，每卷 15m
井上陽子紙膠帶 設計師：Yoko Inoue	
	45202-01 井上陽子紙膠帶 星期／三色組 寬 1.5cm，每卷 15m
	45202-02 井上陽子紙膠帶 數字／三色組 寬 1.5cm，每卷 15m
	45202-03 井上陽子紙膠帶 拼貼／三色組 寬 1.5cm，每卷 15m
	45202-06 井上陽子紙膠帶 舊書／10mm 三色組 寬 1cm，每卷 15m
	45202-07 井上陽子紙膠帶 舊書／15mm 三色組 寬 1.5cm，每卷 15m
	45204-01 井上陽子紙膠帶 塗鴉 A／三色組 寬 1.5cm，每卷 15m
	45204-02 井上陽子紙膠帶 塗鴉 B／三色組 寬 1.5cm，每卷 15m

SHOP INFO
倉敷意匠商品放心購指南

台 灣

誠品書店 eslite

博客來 bookscom

小器生活 xiaoqi 台北／台中

禮拜文房具 Tools to Liveby 台北／高雄

穀雨好學 Guyu

菩品 PROP 高雄／台中（兼營批發）

香 港

誠品書店 eslite 銅鑼灣／尖沙咀／太古城

Kubrick 油麻地

中國大陸

誠品書店 eslite 蘇州／深圳

庫布里克 kubrick 北京／杭州／深圳

單向空間 OWSpace 北京／秦皇島

梨棗書店 寧波

上海富屋實業有限公司 PROP（專營批發）

E-mail: info@propindus.com.cn

總代理商

日商 PROP International CORP. 公司

E-mail: info@propintl.co.jp（中英日文皆可）

VQ0064　倉敷意匠日常計畫——紙膠帶

城邦讀書花園
www.cite.com.tw

原文書名／倉敷意匠計画室紙モノカタログ6｜作者／有限會社倉敷意匠計畫室｜專案策劃／日商PROP International CORP.公司｜譯者／連雪雅｜企劃採訪／林桂嵐｜總編輯／王秀婷｜主編／廖怡茜｜版權／張成慧｜行銷業務／黃明雪｜發行人／涂玉雲｜出版／積木文化｜104台北市民生東路二段141號5樓　官方部落格：http://cubepress.com.tw/　電話：(02) 2500-7696　傳真：(02) 2500-1953　讀者服務信箱：service_cube@hmg.com.tw｜發行／英屬蓋曼群島商家庭傳媒股份有限公司城邦分公司　台北市民生東路二段141號5樓　讀者服務專線：(02)25007718-9　24小時傳真專線：(02)25001990-1　服務時間：週一至週五上午09:30-12:00、下午13:30-17:00　郵撥：19863813　戶名：書虫股份有限公司　網站：城邦讀書花園　網址：www.cite.com.tw｜香港發行所／城邦（香港）出版集團有限公司　香港灣仔駱克道193號東超商業中心1樓　電話：852-25086231　傳真：852-25789337　電子信箱：hkcite@biznetvigator.com｜馬新發行所／城邦（馬新）出版集團　Cite (M) Sdn Bhd 41, Jalan Radin Anum, Bandar Baru Sri Petaling, 57000 Kuala Lumpur, Malaysia.　電話：603-90578822　傳真：603-90576622　email：cite@cite.com.my｜Copyright© 有限會社倉敷意匠計畫室｜Classiky Ishow Practical Products Inc. Planed by Prop International CORP.All rights reserved.｜設計／曲文瑩｜製版印刷／中原造像股份有限公司｜2019年8月1日 初版一刷｜定價／199元｜ISBN 978-986-459-197-8｜有著作權 · 侵害必究｜Printed in Taiwan.